KB088900

정현철 아트 에세이

희망은 버려지지 않는다

STORY LAMP

글 순서

2016년 1월.
원발부위 불명암 임파선으로 전이된 상태가 소장암으로 추정되며
6개월 생존율 50% 1년 생존율 15%미만.
드라마처럼 눈물은 나지 않았다. 억울하지도 않았다. 그냥 아무 생각이 안 났다.
다행인건 신변정리와 남겨질 가족의 먹고 살 방법을 찾아줄 수 있는 몇개월의
시간이 있다는 것이다.

2018년 12월.
나는 아직 살아있다. 암세포는 아직 남아있는데 기절한 상태라고, 어쩌라는 건지…
사업도, 취업도 할 수 없는 쓸모 없는 사람이 됐다.
나는 용도를 다한 택배상자처럼 사회 속에서, 조직 속에서, 사람들의 마음속에서…
버려지는 수순으로 가고 있다.

존재의 가치가 [쓸모있음]과 [쓸모없음]으로 나뉘는 현실을 새삼 인정할 수 밖에 없다.
인생은 [쓸모있음]을 증명하려는 노력의 연속이다.
"난 돈 잘 벌어요" "난 예뻐요" "난 성실해요" 등 나의 쓸모있음을 어떻게든 다른
사람들에게 증명하기 위해서 삶의 대부분을 소모한다.

그러나 나의 쓸모를 결정하는 것은 오롯이 내가 중심이어야 한다.
그리고 내 쓸모가 맘에 들지 않을 땐 과감한 용도변경이 필요하다.
주변의 비난과 걱정들은 가볍게 무시하자.
비교하는 인생이 아닌, 내가 만족하는 인생으로 Re-life하자.
이 땅에 존재하는 모든 것은 모두 저마다의 쓸모를 갖고 있다는 당연한 진리를
Re-life를 통해 증명해보자.

택배상자를 이용한 나의 작업들은 쉽게 버려지는 인생에 대한 저항감과 동질감으로
시작하게 되었다.
버려진다는 것에 좌절하기 보다는 적극적인 본인의 용도변경을 통해
언제든 새로운 인생을 살아갈 수 있다는 것을 작품으로 전달하고 싶었다.

나는 얼마일지 모를 남겨진 시간 동안
즐겁게 택배상자를 통해 나의 [쓸모있음]을 증명하며 살아갈 것이다.
증명할 수 없는 날이 오면…. 그 또한 할 수 없고….

"오늘 내가 만드는 작품이 나의 유작이 될지도 모른다"

업사이클링 아티스트
정 현 철

1.

쓸모의 사라짐

물 밖으로 밀려나면 지느러미와 비늘은 더 이상 쓸모가 없다

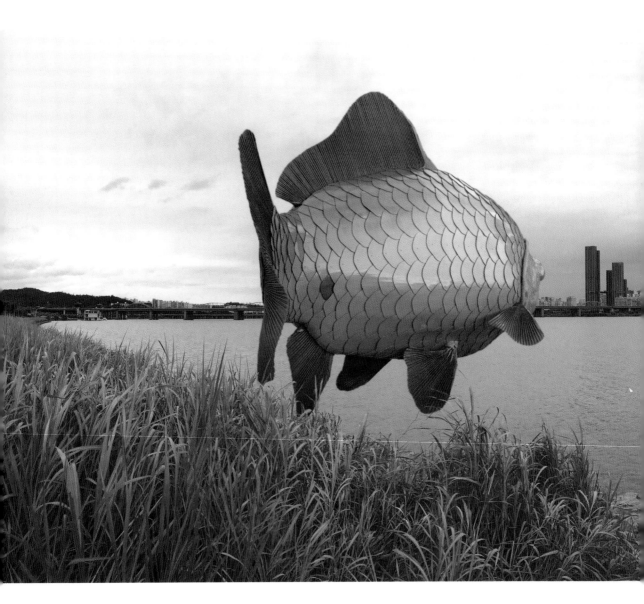

[하늘을 나는 붕어] 2018.08. 택배상자, 접착제 (2,450 X 1,200 X 1500mm)

돌멩이 함부로 던지지 말자
함부로 큰 꿈을 가지라는 말도 하지 말자
그 꿈에 치여 죽을 수도 있다
꿈을 향해 달려가다 죽어도 **좋은** 그런 꿈만 꾸자
꿈을 이루지 못해도 지나온 날이 후회되지 않을 그런 꿈만 얘기하자
쓸모 따윈 잊어버리자

의도하지 않았는데

물 밖으로 밀려나 버렸다

당황스러운 것도 잠시

생존의 방법을 모색한다

가지런한 지느러미와

빛나는 비늘은

이제, 더 이상 쓸모가 없다

그런데

생각지도 못한 능력을 발견했다

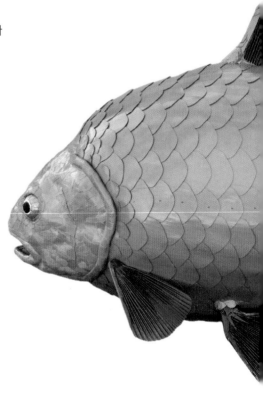

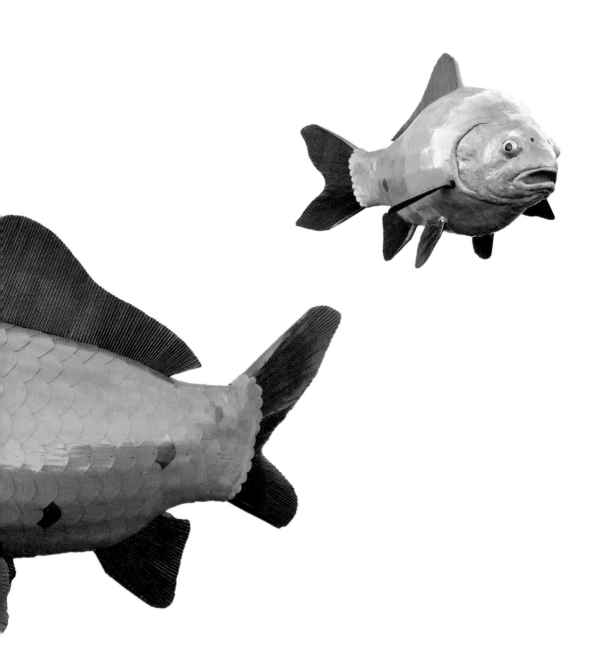

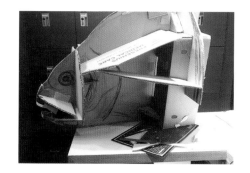

제작과정

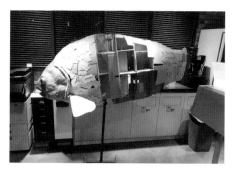

'하늘을 나는 붕어'는
쉽게 버려지는 인생에 대한
저항과 동질감으로 시작해
새로운 인생에 대한 희망으로
완성된 작품입니다

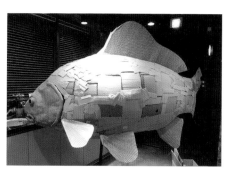

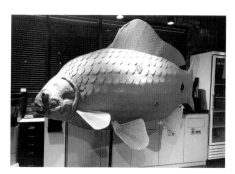

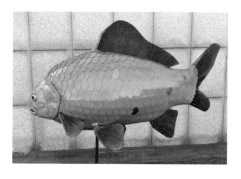

2.

후회와 다행 그 어디 쯤에서

달리는 말은 별을 보지 못한다

[후회의 말] 2017.10. 택배상자, 접착제 (850 X 950 X 760mm)

옆도 보면서
달릴 걸 그랬다
하늘도
나무도
시냇물도 보면서
달릴 걸 그랬다
그랬어야 했다

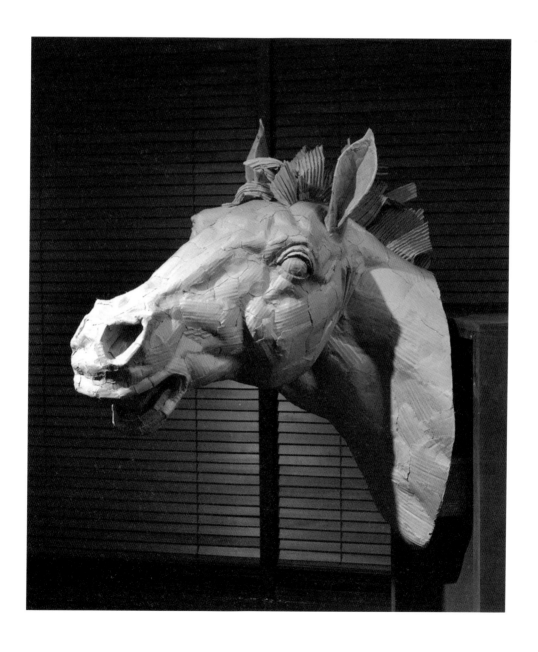

3.

또, 봄

오늘은 어떤 날입니까?

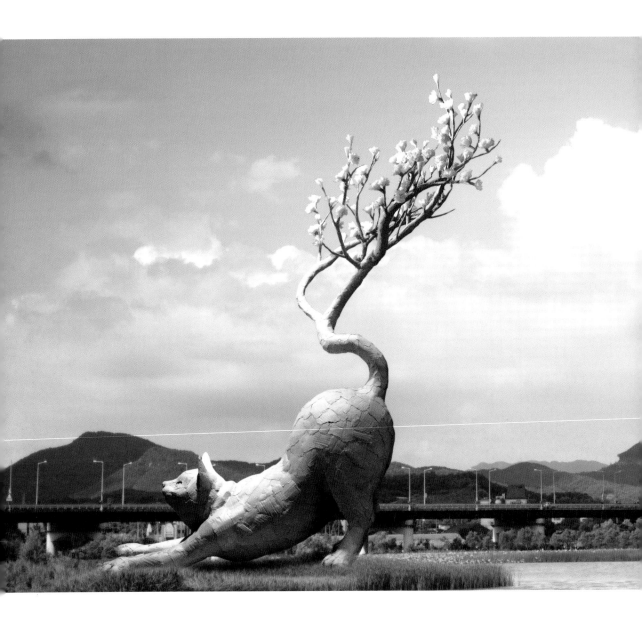

[봄이 있는 고양이] 2017.12. 택배상자, 접착제 (1350 X 850 X 1280mm)

당신의
봄 날은 언제 였나요?
나의
봄날은
오늘 입니다
그렇게
말할 수 있는
하루였으면 **좋겠습니다**

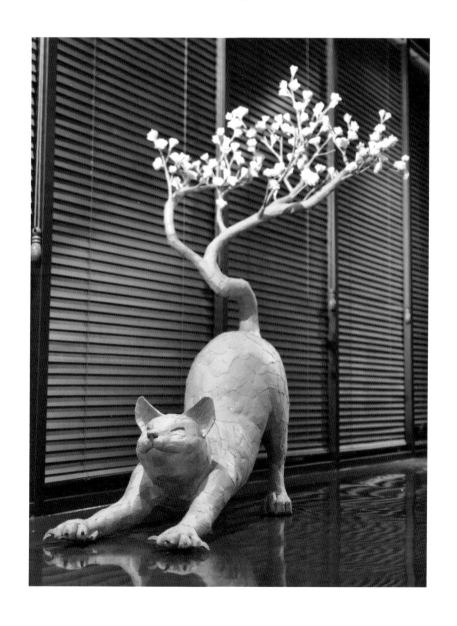

4.

결국은 뿔

둘이였다고 착각하며 산다

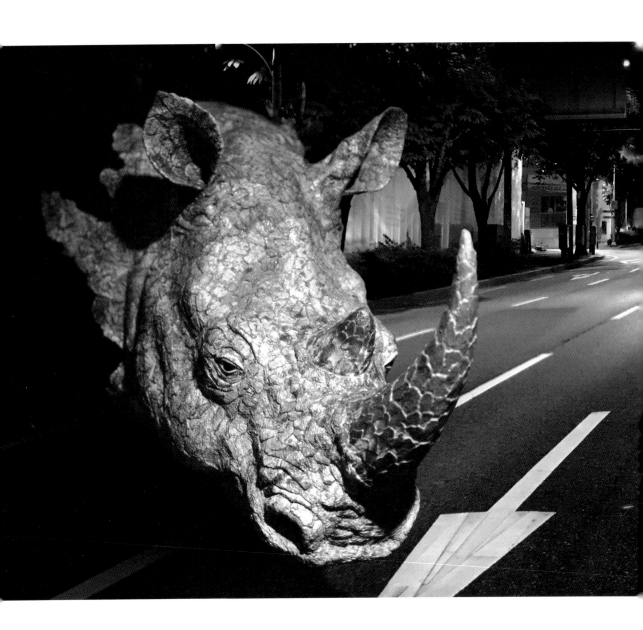

[결국은 뿔] 2018.10. 계란판, 접착제 (900 X 530 X 700mm)

혼자서

너무 억울해 하지는 말자

누구인들 혼자가 아니겠는가

어쩌면

이 혼자는

자유의

다른 말일지 모르니

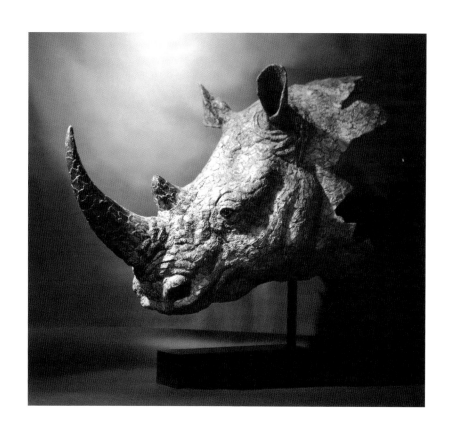

5.

영웅은 울지 않는다

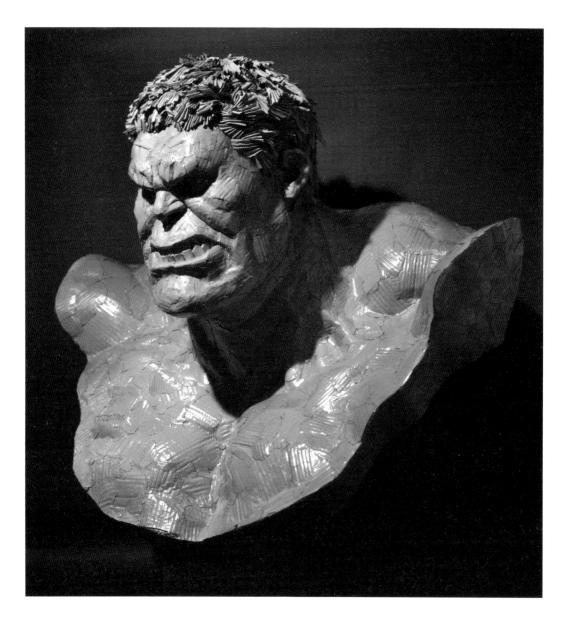

[울지 않는 영웅] 2017.12. 택배상자, 접착제 (1000 X 540 X 970mm)

오늘도 내가 참는다

자식들 때문에

부모님 때문에

잔소리 하는 마누라 때문에

성질 죽여가며 견디리라

결국 알아주는 사람

아무도 없겠지만…

그래서

당신이 영웅입니다

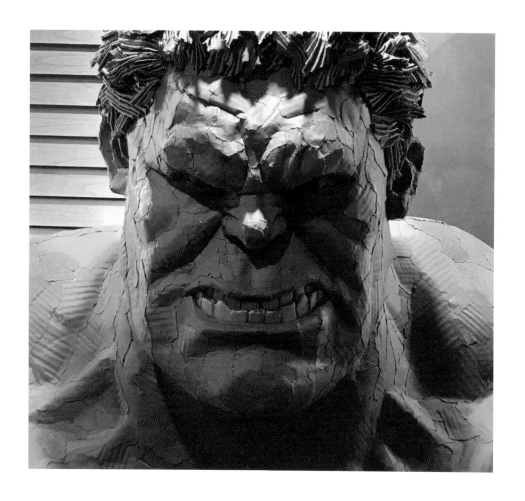

6.

나의 첫 번째 영웅

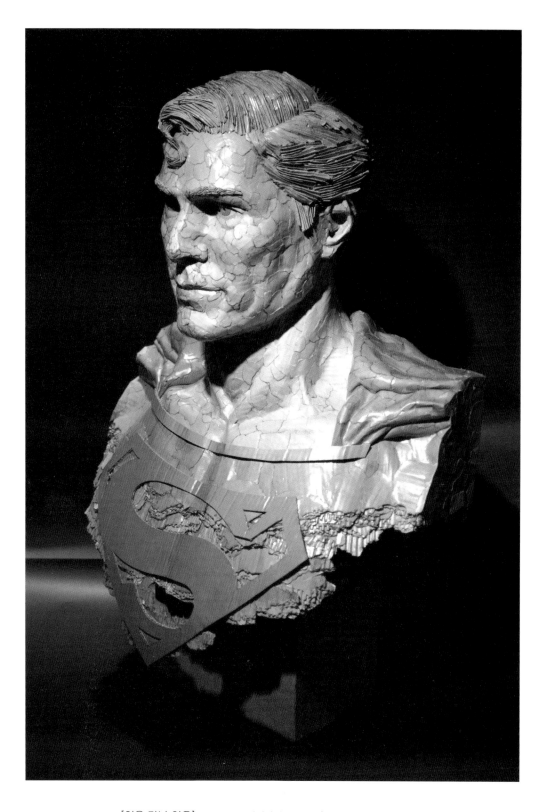

[처음 만난 영웅] 2018.03. 택배상자, 접착제 (630 X 550 X 1000mm)

당신의 40대도

나처럼 힘들었나요?

중학생이 되고

대학생이 되는

자식을 보며

당신도 나처럼

아쉬웠을까요?

아버지,

나의

첫 번째 영웅

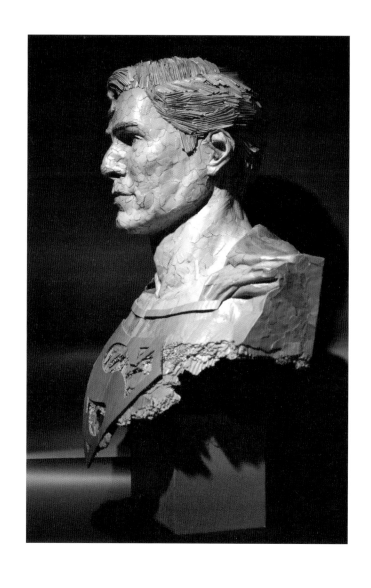

7.

흙 수저 영웅

영웅보다는 사람답게 살아야 한다

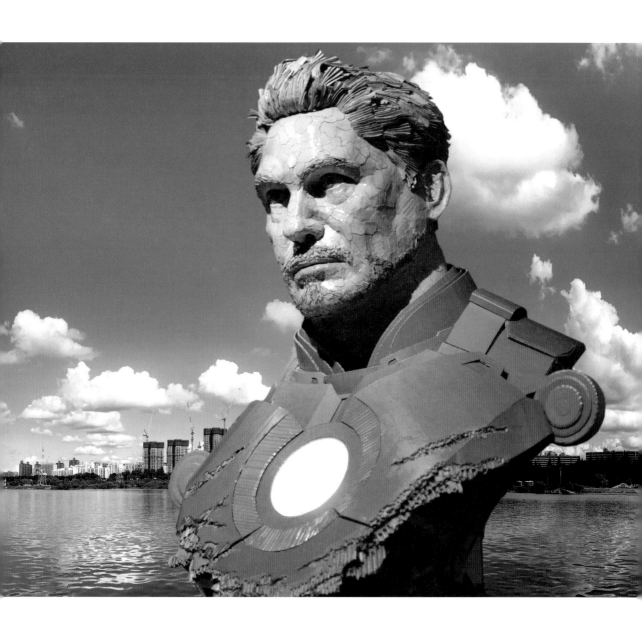

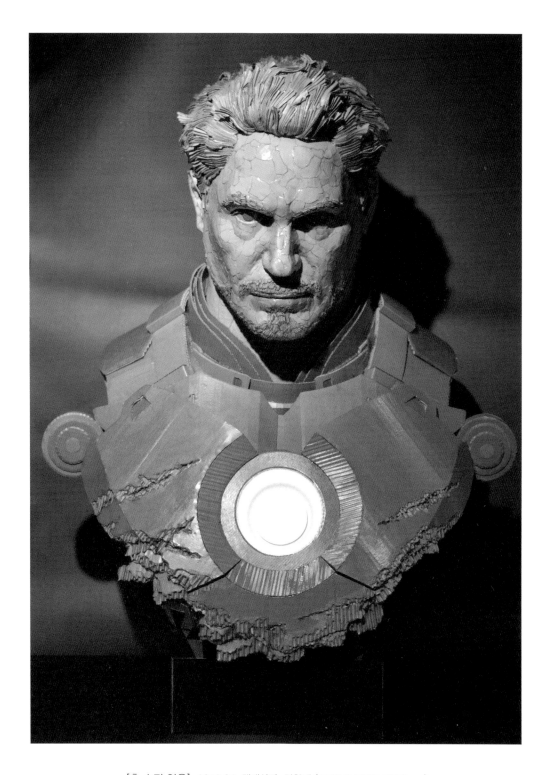

[흙 수저 영웅] 2018.04. 택배상자, 접착제 (1000 X 660 X 1300mm)

전신을

최고의 스펙으로

무장해야 합니다

가슴에는

꺼지지 않는 열정을

품어야 합니다

흙 수저로 태어나

금 수저를 꿈꾸며

갑질에 맞서는

당신이 영웅입니다

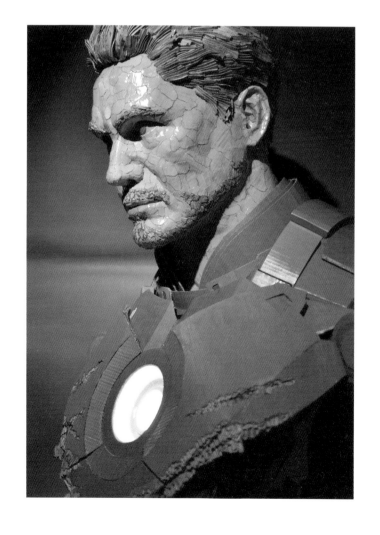

8.

인생은 인생일뿐

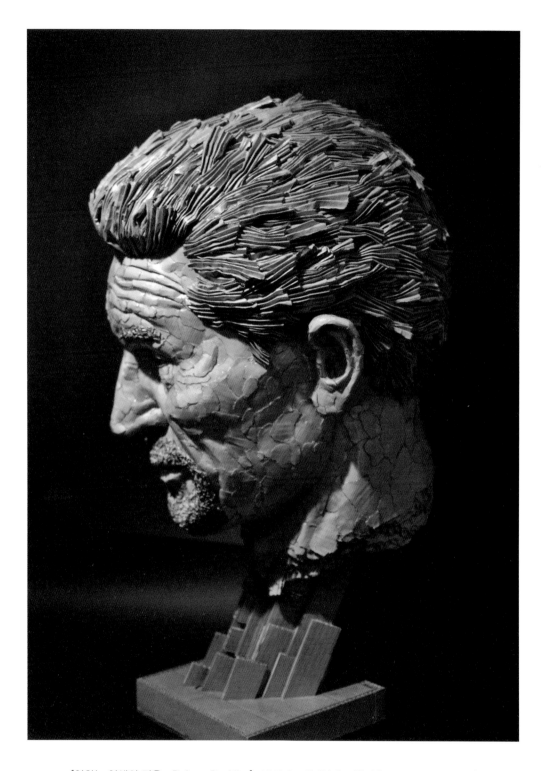

[영화는 인생의 거울- Robert De Niro] 2018.01. 택배상자, 접착제 (340 X 440 X 870mm)

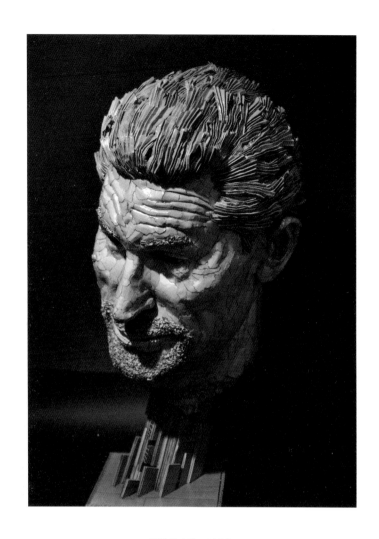

영화를 보는 이유는

인생이 지루해서 라고 생각했고

해피엔딩을 좋아한 이유는

삶이

행복하지 않아서 라고 생각했다

그의 영화를 다시 보며

결심했다

범죄만 아니면

해 보고 싶은 건 다 해 보자

어차피

인생은 인생일 뿐이니까

9.

왼발 다음은 오른발의 차례

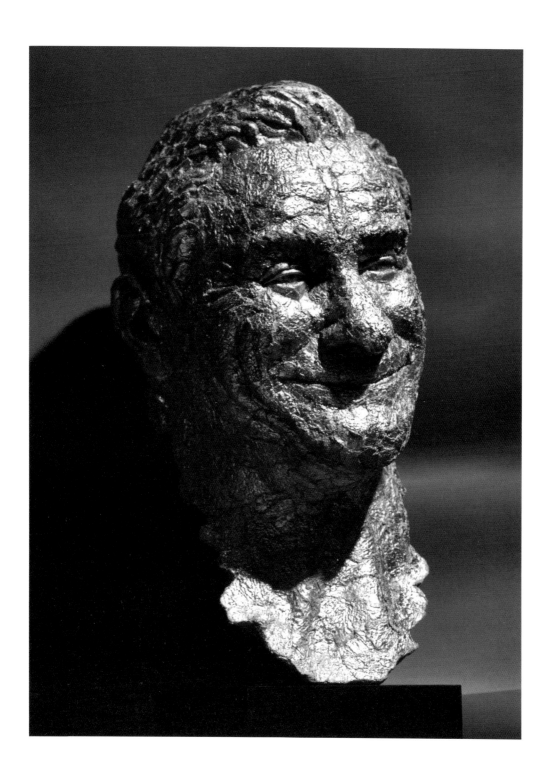

[한 보 앞으로- Robin Williams] 2018.09. 계란판, 접착제 (270 X 320 X 570mm)

완벽해 지려고

애 쓰지 말자

나도 아니고 너도 아닌

그 누군가의 길을 위한

시간 낭비를 멈추고

나만의 걸음으로

나만의 길을 가기로 한다

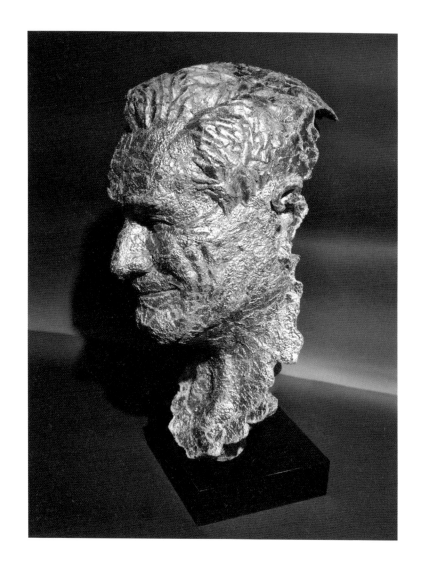

10.

혁명이 필요한 순간

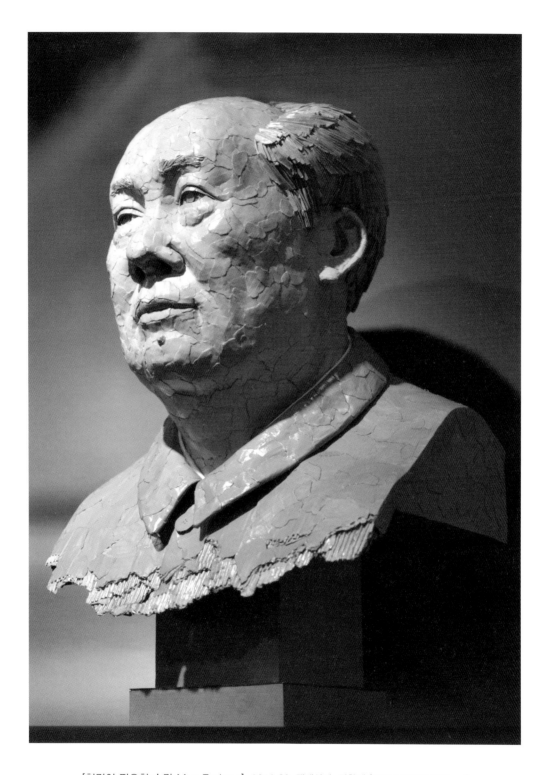

[혁명이 필요한 순간 Mao Zedong] 2018.03. 택배상자, 접착제 (540 X 500 X 880mm)

스무 살

꿈 꾸던 세상이 있었고

꿈 꾸던 인생이 있었다

오늘

나는 지나온 시간 만큼

그 때의 꿈과

가까워진 것일까?

타협하며 침묵하는 나를 본다

혁명이 필요한 순간이다

내 두 번째 인생을 위하여…

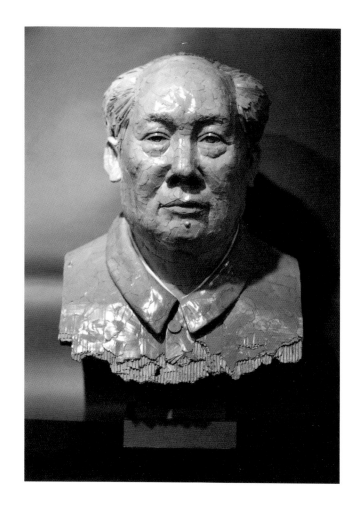

11.

소년은 울지 않는다

천 개의 추억을 모아보니 친구 얼굴

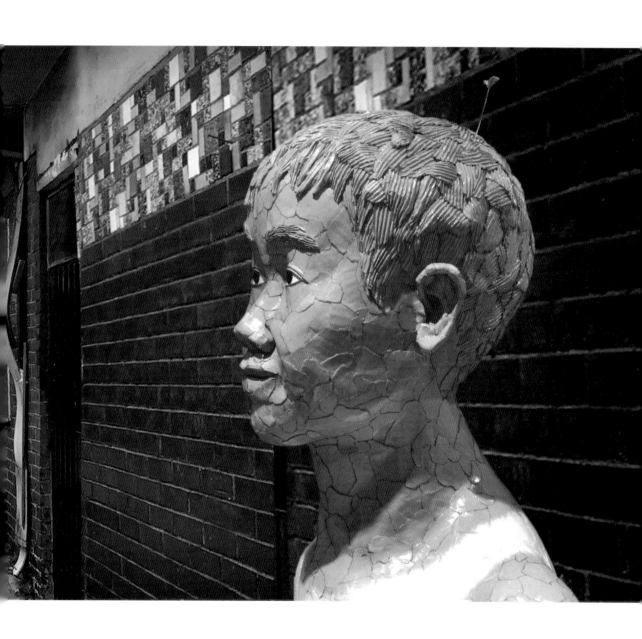

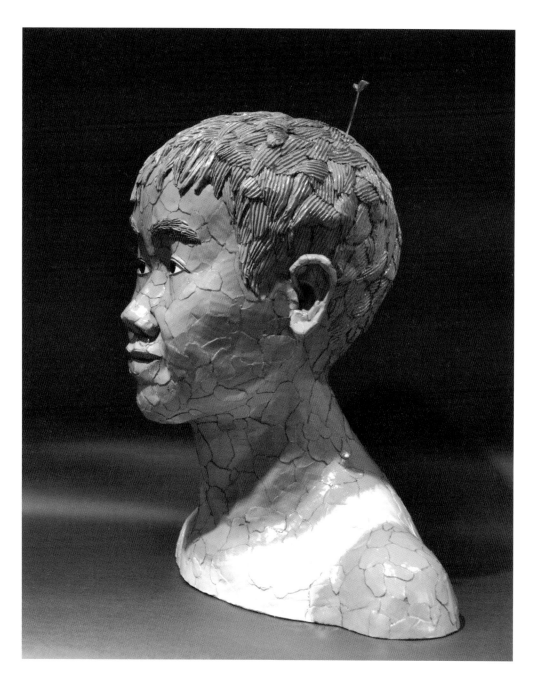

[소년은 울지 않는다] 2018.05. 택배상자, 접착제 (500 X 350 X 500mm)

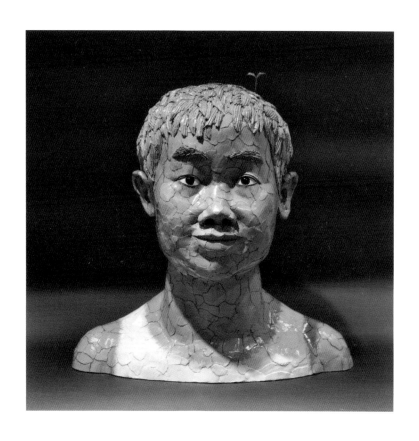

아침아

빨리 와라

해야

건물 사이로 사라지지 마라

다방구도 하고

말뚝 박기도 하고

오징어도 해야 하니까

오늘도

소년은 울지 않는다

하루 종일

히히덕 거릴 친구가 있어

울지 않는다

나는 살아갈 것이다

얼마일지 모를

남겨진 시간동안

즐겁게

택배상자를 통해

나의 [쓸모있음]을

증명하며

살아갈 것이다

그리고 말할 것이다

"희망은 버려지지 않는다"

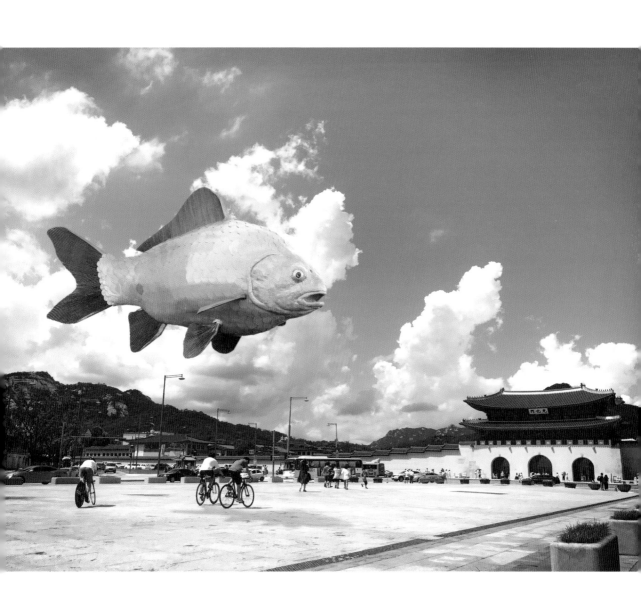

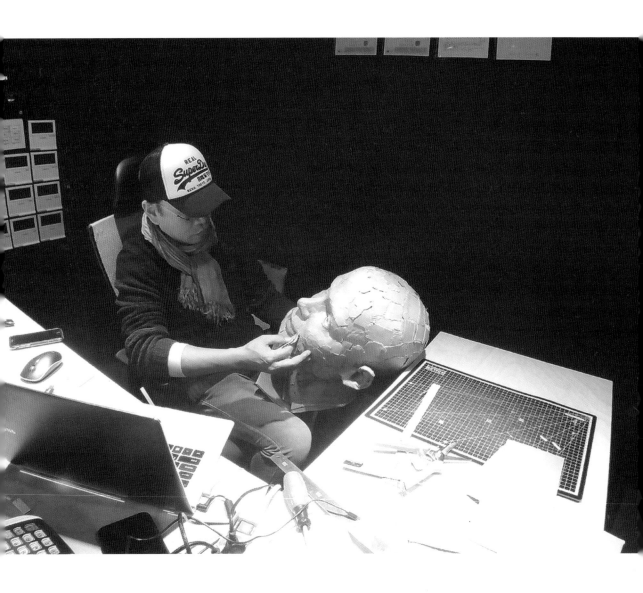

1년의 작업을 마치며

아파트 분리 수거함에 가서
박스들을 모아 올 때면
경비 아저씨와 눈이 마주칠 때가 많았습니다.

뭔가 물어보고 싶은 게 있어 보였는데
그렇다고 딱히 물어 보지도 않아서
아무 대답도 못해 드렸던 1년 이었습니다.

그렇게 시즌1 작업을 마치고
이제 시즌2 작업을 준비하고 있습니다.

광고계 후배들이 모여 만든
딴짓연구소에서 '하늘을 나는 붕어 프로젝트'를 제안해서
새해부터 저보다 붕어가 조금 더 바빠질 것 같습니다.

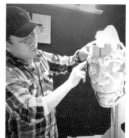

뉴욕에서 후배 준 케이가 현철이 형에게

최근 몇 년 간 미국에서 각종 아트 페어와 전시를 준비하며
여러 형태의 예술작품들을 보고 있는데 요즘의 현대미술을
한마디로 정의하는 건 정말 쉽지 않아요.

이제, 정통의 페인팅이나 조각만을 예술작품으로 인정하는 시대를 지나
아이들의 장난감부터 캔, 플라스틱 등 다양한 재료들을
예술작품으로 재탄생 시키는 시대가 된 것 같아요.

미국의 중간층 미술 시장에서는
작가의 이름만 보고 작품을 구입하는 경우보다
정말 **좋**아하는 작품을 나만의 소장품으로 구입하는 경우가 더 많은데,
이 책 〈희망은 버려지지 않는다〉에 소개된 작품들은
그런 면에서 최근 현대미술의 흐름과 그 맥을 같이하는 것 같아요.

그리고 무엇보다 더 이상 쓸모가 없어진 택배상자에
새로운 호흡을 불어넣어 예술품이란 새로운 이름을 붙여준
너의 작품들은 단순한 Recycle Art를 넘어
암세포들과 싸우고 있는
너의 Re-Life의 투영처럼 느껴졌어요.
그래서 종이로 만들어졌는데도 그 어떤 작품들보다 강한 생명력이 전해졌어요.

그것은 마치 사회로부터 더 이상 '쓸모없음'의 판정을 받고
절망하는 한 사람 한 사람에게
'당신도 나처럼 새로운 삶을 다시 시작할 수 있다'고 말하는 것처럼 보였어요.
말기암을 극복하고 아티스트란 새로운 길로 들어선
네가 내 친구여서 정말 자랑스러워요.

SIA NY Gallery. Art Director. Jun. K

20년 지기 금섭이가 현철이에게

2016년 6월, 믿기지 않는 낯선 슬픔으로 하늘을 원망했는데
2018년 12월, 지금 너의 살아 있음이 희망사항이 아닌 실제 상황이어서 너무나 감사하다.
청소기를 돌리고 아내의 잔소리를 이겨내고 두 아들과 거친 몸싸움을 하는
너의 평범한 하루하루가 얼마나 반갑고 고마운지 모른다.

'희망은 삶에 의미가 있다고 믿는 것'이라 말했던 어느 현자의 말처럼
〈희망은 버려지지 않는다〉에 나오는 작품들은
다시 한번 우리가 함께하는 모든 순간들이 의미 있음을 믿게 해 주었다.
1년 넘게 작품 만드는 과정들을 지켜 봤는데
작품에 덧붙인 글들을 읽으며 한참 동안 가슴이 먹먹했다.
한 조각 한 조각 붙여가는 그 시간은 어떤 시간이었을까?
잠시 허리를 펴고 숨을 고를 때 밀려오는 적막감은 어땠을까?

'나는 온갖 의무 들에서 벗어나야 했다.
나는 항상 어딘가 출석해야 하고, 언제나 연락 가능해야 하고,
어떤 질문에 대해 서든 늘 답변이 준비되어 있어야 하는 그 모든 삶으로부터 떠나야했다.
사막에서라면 우리는 존재하는 동시에 완전히 여분으로 남을 뿐이다.
나를 찾거나 필요로 하거나 바라보는 사람이 아무도 없고 나 자신을 볼 수 있는 거울도 없다.
그리고 그런 공간에서는 결국 나 자신마저 없어도 더 이상 아쉬울 것도 없다.
사막은 어디를 보나 똑같은 모습이었다. 내가 쉬는 숨처럼 몹시도 단조로웠다.
너무나 고요하여, 물을 마시거나 귀를 기울이기 위해 멈출 때마다
그 소리에 화들짝 놀라곤 했다.
사막의 정적과 광활함이 모든 시간을 없애는 것 같았다.
모래가 흘러내리는 소리가 들렸다.'

히말라야 14좌를 최초로 오른 이탈리아 산악인
라인홀트메스너가 쓴 〈내 안의 사막, 고비를 건너다〉에 나오는 글인데
아마 너도 그러지 않았을까 하는 오지랖을 부려본다.

환자지만 환자가 아닌, 평범하지만 평범하지 않은
내 소중한 친구 정현철의 〈희망은 버려지지 않는다〉를 통해
너와 내가 그랬듯 절망 속에서도 희망을 만났으면 좋겠다.
어쨌든 난 오래오래 니 곁에 있을 거다. 너도 그래라.

㈜미술친구들 CFO. 변금섭

희망을 더해 준 분들

최초 발견자 서울삼성병원 곽금연 교수님.
생존과 유지 담당 서울삼성병원 이지연 교수님.
무엇이든 도와주려는 고마운 성민이네&서현이네 가족.
처음 암 진단 소식을 듣고 눈물을 흘려준 친구 변금섭.
백수생활 청산에 도움주는 친구 임한성.
멀리서 응원하는 친구 권오형.
만날 때마다 맛있는 거 많이 사 주는 친구 조영학.
작가의 길을 발견해 준 SIA NewYork 갤러리 강준구 대표.
긍정의 힘을 일깨워 준 강남갤러리 최라영 대표.
작업활동에 조언을 주신 PAPERBUS 김진석 선배.
하찮은 능력 크게 봐주는 선배 신용진 변호사.
귀찮은 부탁 잘 들어주는 후배 김지훈.
북경에서도 나를 기억해 준 후배 엄기혁 부부.
가끔 천재라고 칭찬해주는 후배 이안서경.
눈물을 참았던 후배 염효선.
40년 동안 함께 나이 먹는 친구 장진영, 유상욱.
언제나 잊지 않았던 친구 최용선.
이상한 응원부대 딴짓연구소 사람들.

잊지 않겠습니다.
고맙습니다.

희망은 버려지지 않는다

초판 인쇄 2018년 12월 24일
초판 발행 2018년 12월 31일

지은이 정현철
기 획 딴짓연구소
편 집 책방 연희
펴낸이 이안서경
펴낸곳 스토리램프 | 출판등록 2018년 7월 11일 제 307-2018-32호
주 소 서울시 성북구 삼선교로23가길 25
전 화 02-3291-0229

ISBN 979-11-965719-0-0 03620
ⓒ 정현철, 스토리램프 2018

이 도서의 국립중앙도서관 출판예정도서목록(CIP)은 서지정보유통지원시스템 홈페이지
(http://seoji.nl.go.kr)와 국가자료종합목록시스템(http://www.nl.go.kr/kolisnet)에서
이용하실 수 있습니다. (CIP제어번호 : CIP2018041837)

값 16,000